ISBN 978-0-259-85747-1
PIBN 10625616

1 MONTH OF
FREE
READING

at

www.ForgottenBooks.com

By purchasing this book you are eligible for one month membership to ForgottenBooks.com, giving you unlimited access to our entire collection of over 1,000,000 titles via our web site and mobile apps.

To claim your free month visit:
www.forgottenbooks.com/free625616

English
Français
Deutsche
Italiano
Español
Português

www.forgottenbooks.com

Mythology Photography **Fiction**
Fishing Christianity **Art** Cooking
Essays Buddhism Freemasonry
Medicine **Biology** Music **Ancient
Egypt** Evolution Carpentry Physics
Dance Geology **Mathematics** Fitness
Shakespeare **Folklore** Yoga Marketing
Confidence Immortality Biographies
Poetry **Psychology** Witchcraft
Electronics Chemistry History **Law**
Accounting **Philosophy** Anthropology
Alchemy Drama Quantum Mechanics
Atheism Sexual Health **Ancient History**
Entrepreneurship Languages Sport
Paleontology Needlework Islam
Metaphysics Investment Archaeology
Parenting Statistics Criminology
Motivational

Gilbert Norwood
Nov.ʳ 10ᵗʰ 1923.

GUSTAVE MOREAU

(1826-1898)

PLANCHE I. — ORPHÉE

(Musée du Luxembourg)

Cette œuvre est l'une des plus célèbres de **Gustave Moreau** : elle figura au Salon de 1866. Il est impossible de rêver un paysage plus grandiose, un ciel plus féérique, une figure plus rythmée que celle de la jeune fille et une plus belle tête que celle de l'amant d'Eurydice, enfin une plus grande science des contrastes pittoresques tendant à l'effet d'ensemble. C'est une merveille de composition et de couleur.

LES PEINTRES ILLUSTRES

Publiés sous la direction de
M. HENRY ROUJON
de l'Académie Française
Secrétaire perpétuel de l'Académie des Beaux-Arts.

ustave MOREAU

HUIT REPRODUCTIONS FAC-SIMILE EN COULEURS

PIERRE LAFITTE ET Cie
ÉDITEURS
90, Avenue des Champs-Élysées, Paris

DÉJA PARUS

VIGÉE LEBRUN.
REMBRANDT.
REYNOLDS.
CHARDIN.
VELASQUEZ.
FRAGONARD.
RAPHAEL.
GREUZE.
FRANZ HALS.
GAINSBOROUGH.
L. DE VINCI.
BOTTICELLI.
VAN DYCK.
RUBENS.
HOLBEIN.
LE TINTORET.
FRA ANGELICO.
WATTEAU.
MILLET.
MURILLO.
INGRES.
DELACROIX.
LE TITIEN.
COROT.
MEISSONIER.
VÉRONÈSE.
PUVIS DE CHAVANNES.
QUENTIN DE LA TOUR.
H. ET J. VAN EYCK.
NICOLAS POUSSIN.

GÉROME.
FROMENTIN.
BREUGHEL LE VIEUX.
GUSTAVE COURBET.
LE CORRÈGE.
H. VAN DER GOËS.
HÉBERT.
PAUL BAUDRY
ALBERT DÜRER.
HENNER.
LOUIS DAVID.
PHILIPPE DE CHAMPAIGNE.
GOYA.
BASTIEN-LEPAGE.
DECAMPS.
ROSA BONHEUR.
FANTIN-LATOUR.
BOUCHER.
ZIEM.
PRUDHON.
LE BRUN.
RIGAUD.
GÉRICAULT.
TÉNIERS.
MEMLING.
CLAUDE LORRAIN.
THOMAS LAWRENCE·
MANTEGNA.
HORACE VERNET
LARGILLIÈRE.

POUR PARAITRE SUCCESSIVEMENT

Ouvrages de la 3ᵉ Série

TABLE DES MATIÈRES

TABLE DES ILLUSTRATIONS

GUSTAVE MOREAU

(1826-1898)

SI le lecteur ne trouve pas, en tête de ce volume, la vignette habituelle représentant les traits de l'artiste, ce n'est pas que les portraits fassent défaut — il en existe plusieurs, sans parler des photographies — mais nous avons tenu à respecter la volonté expresse de Gustave Moreau lui-même. "Aucune reproduction de ma personne", exigeait-il dans le tes-

GUSTAVE MOREAU

(1826-1898)

———————

S I le lecteur ne trouve pas, en tête de ce volume, la vignette habituelle représentant les traits de l'artiste, ce n'est pas que les portraits fassent défaut — il en existe plusieurs, sans parler des photographies — mais nous avons tenu à respecter la volonté expresse de Gustave Moreau lui-même. "Aucune reproduction de ma personne", exigeait-il dans le tes-

ament qui léguait à l'État sa maison de la rue de La Rochefoucauld et ses trésors. Il donnait l'œuvre, non pas l'homme. Sa vie durant, il défendit âprement sa maison et son atelier contre l'indiscrète curiosité des importuns : lorsque l'un d'entre eux parvenait à forcer sa porte, il se trouvait en présence d'un homme froid, distant, dont l'attitude ne lui laissait aucun doute sur le plaisir que procurait sa présence, et ainsi s'est répandue la légende d'un Gustave Moreau sauvage, orgueilleux et brutal. Ceux au contraire, qui ont eu l'honneur d'être accueillis dans son intimité, de contempler la sereine beauté de cette vie de peintre, uniquement vouée à l'art, ceux-là vous diront son âme généreuse, son cœur tendre, sa haute culture, ils vous montreront un Moreau bien différent du " petit notaire de province " inventé par les fâcheux éconduits, mais un Moreau sensible et doux, " à la fois ardent et

réfléchi, nerveux, spirituel, passionné, gai de
la gaité des sages, causeur inoubliable, incom-
parable théoricien de son art et professeur
d'énergie ". Pour apprécier ce Moreau incor-
ponné, il suffit d'aller à ce musée de la rue de
La Rochefoucauld, qui fut sa demeure, et de
converser un instant avec M. Rupp, conserva-
teur pieux des richesses léguées par l'artiste,
vieillard accueillant et aimable, qui fut son
confident et son ami. Avec une chaleur que les
années ne refroidissent pas, il explique l'extra-
ordinaire ascendant exercé par Gustave
Moreau sur tous ceux qui l'approchaient,
ascendant qu'il devait à sa haute intelligence
autant qu'à sa probité haute. Abondant et
érudit pour tout ce qui concerne l'œuvre,
M. Rupp se montre avare de détails sur l'exis-
tence même de son ami, il n'en dit que ce qu'il
en peut dire sans transgresser la chaste volonté
du mort. Mais, lorsqu'il vous amène devant

ament qui léguait à l'État sa maison de la rue de La Rochefoucauld et ses trésors. Il donnait l'œuvre, non pas l'homme. Sa vie durant, il défendit âprement sa maison et son atelier contre l'indiscrète curiosité des importuns : lorsque l'un d'entre eux parvenait à forcer sa porte, il se trouvait en présence d'un homme froid, distant, dont l'attitude ne lui laissait aucun doute sur le plaisir que procurait sa présence, et ainsi s'est répandue la légende d'un Gustave Moreau sauvage, orgueilleux et brutal. Ceux au contraire, qui ont eu l'honneur d'être accueillis dans son intimité, de contempler la sereine beauté de cette vie de peintre, uniquement vouée à l'art, ceux-là vous diront son âme généreuse, son cœur tendre, sa haute culture, ils vous montreront un Moreau bien différent du " petit notaire de province " inventé par les fâcheux éconduits, mais un Moreau sensible et doux, " à la fois ardent et

réfléchi, nerveux, spirituel, passionné, gai de la gaîté des sages, causeur inoubliable, incomparable théoricien de son art et professeur d'énergie ". Pour apprécier ce Moreau insoupçonné, il suffit d'aller à ce musée de la rue de La Rochefoucauld, qui fut sa demeure, et de converser un instant avec M. Rupp, conservateur pieux des richesses léguées par l'artiste, vieillard accueillant et aimable, qui fut son confident et son ami. Avec une chaleur que les années ne refroidissent pas, il explique l'extraordinaire ascendant exercé par Gustave Moreau sur tous ceux qui l'approchaient, ascendant qu'il devait à sa haute intelligence autant qu'à sa profonde bonté. Abondant et érudit pour tout ce qui concerne l'œuvre, M. Rupp se montre avare de détails sur l'existence même de son ami, il n'en dit que ce qu'il en peut dire sans transgresser la jalouse volonté du mort. Mais, lorsqu'il vous amène devant

le beau portrait de Moreau peint par lui-même, le tremblement de la voix, la chaleur des paroles trahissent une admiration passionnée, une tendresse sans limites que l'on retrouve, aussi profondes, aussi intenses, dans la conversation des artistes qui furent ses élèves.

Comme eux nous respecterons les volontés formelles de Gustave Moreau : nous ne jetterons aucun indiscret regard sur cette existence laborieuse qu'il défendit toujours contre les importuns, " dans une vigilante jalousie des heures " comme dit Ary Renan. Aucun mystère, d'ailleurs, ne plane sur cette vie; aucun secret ne s'y dissimule : elle peut se résumer tout entière en un mot : le travail. Artiste profondément convaincu, Moreau n'eut d'autre but que de réaliser son rêve, de laisser une œuvre. Aussi a-t-il voulu qu'on le jugeât uniquement sur cette œuvre.

Il n'est peut-être aucun artiste, en aucun

PLANCHE II. — SAMSON ET DALILA

(Musée du Luxembourg)

Dans cette magnifique composition, Gustave Moreau a renouvelé la légende antique ; il a posé ses personnages dans le cadre somptueux qu'il affectionnait. Au lieu de nous montrer Dalila triomphante, il nous peint la scène de la séduction qui efféminera le héros et le mettra à la merci de la femme aimée. C'est plus qu'une page historique, c'est le symbole éternel de l'amour, avec ses charmes et ses dangers.

temps, dont la peinture ait été plus âprement, plus violemment discutée. Chacune de ses toiles, aux différents Salons, soulevait les plus ardentes polémiques et groupait des admirateurs enthousiastes et des adversaires passionnés. Dans les milliers de tableaux encombrant les cimaises, on ne voyait que ceux de Gustave Moreau, pour les célébrer ou les vilipender. Et cela seul suffirait à démontrer leur valeur, car la critique ne s'attarde pas à batailler pour des œuvres indifférentes. Aussi n'est-ce pas l'histoire de sa vie, mais l'histoire de son œuvre que nous donnerons ici, et du choc de toutes les opinions divergentes jaillira sans doute la vérité, cette vérité que permet seul le recul des polémiques alourdies de passion et qui se fait jour maintenant, les colères et les injustices étant calmées. Aujourd'hui, la cause est entendue : on aime ou on n'aime pas la peinture de Gustave Moreau,

ou ne la discute plus. Ceux-là mêmes qui se refusent à la comprendre l'admettent comme un extraordinaire effort, comme une œuvre complexe et mystérieuse, faite de mysticité et d'imagination, mais colorée, brillante, traversée de lumières et d'éclairs, comme une œuvre enfin qui mérite de figurer, en belle place, dans l'art du xix⁰ siècle.

LES PREMIÈRES ANNÉES

Nous ne saurions mieux faire, en tête de cette étude, que de citer la belle page de M. Léon Deshairs, le savant conservateur du musée des Arts Décoratifs, page consacrée à l'esthétique de Gustave Moreau :

" Gustave Moreau, écrit-il, se proposait un but inaccessible même au peintre le mieux doué. Il eut pour son art des ambitions sans bornes ; il voulut en faire une langue plus élo-

quente que la parole et la musique réunies, évoquer " par la ligne, l'arabesque et les "moyens plastiques " toutes ses pensées. Et cette langue, j'accorde si l'on veut qu'il l'a créée, mais trop souvent lui seul l'entend. " Tout ce que je vous écris sur mon tableau pour vous être agréable — dit-il à un de ses admirateurs qui avait sollicité une notice — ne demande pas à être expliqué par des paroles : le sens de cette peinture, pour qui sait lire un peu dans une création plastique, est extrêmement clair et limpide ; il faut seulement aimer, rêver un peu et ne pas se contenter dans une œuvre d'imagination, sous prétexte de clarté, de naïveté, d'un simple ba be bi bo bu écœurant. "

Voilà, précisément, dans ces quelques lignes du peintre, tout le secret des polémiques qu'il a soulevées et la justification de ceux qui les ont soulevées. " Je ne crois, proclamait Moreau,

ni à ce que je vois ni à ce que je touche. Je ne crois qu'à ce que je ne vois pas et à ce que je sens. "

Comment s'étonner que cette peinture, exprimant des symboles plutôt que des réalités, n'ait pas toujours une clarté parfaite et déconcerte ceux-là mêmes qui s'efforcent de bonne foi à les comprendre? N'est-il pas naturel que les critiques du second Empire, accoutumés à la géniale simplicité de M. Ingres ou à l'honnête banalité de M. Picot, se soient cabrés en présence de ces toiles énigmatiques, où des personnages étranges et tout à fait en dehors de la nature accomplissent des gestes mystérieux? Le dépit et la colère furent le résultat fatal de cette impuissance à pénétrer dans l'obscur labyrinthe de cette pensée lointaine. Gustave Moreau connut toutes les amertumes de la défaite, toutes les cruautés de l'ironie: on se fâcha et on railla. Ses admi-

rateurs eux-mêmes mitigeaient de réserves leurs louanges, comme pour se faire pardonner un sentiment inavouable.

Aujourd'hui, toutes les réserves ont été faites, elles sont admises définitivement. Il est maintenant acquis que Gustave Moreau, idéaliste jusqu'à l'obscurité, n'est pas un modèle à donner en exemple à de jeunes imaginations artistiques, mais on ne nie plus qu'il ait été un étrange et magnifique maître; on accorde qu'il y eut une réelle grandeur dans sa poursuite acharnée du Rêve et de l'Idéal, à travers les moqueries et les injures, dans ce mépris obstiné qu'il professa toujours pour la gloire facile et pour les approbations de la foule, dans sa tenace volonté de laisser à l'avenir le soin de décider quel genre d'auréole conviendrait à son front.

Gustave Moreau naquit à Paris le 6 avril 1826. Nous ne nous attarderons pas à des détails sur

son enfance, puisque lui-même a toujours désiré qu'on s'occupât de son œuvre et non pas de sa personne. Disons seulement qu'il manifesta de bonne heure de grandes dispositions pour le dessin et la peinture. Ses parents n'essayèrent pas de contrarier ses goûts. Vers l'âge de vingt-deux ans, il entrait dans l'atelier de M. Picot, peintre honorable, mais sans génie, qui maintenait sans gloire aucune la tradition académique de David.

Cet enseignement compassé ne pouvait convenir au fougueux tempérament de Gustave Moreau, qui ne tarda pas à se signaler par ses hardiesses. L'élève inquiéta bientôt le maître. En 1849 il avait vingt-trois ans. Moreau se mit en tête de concourir pour le prix de Rome, avec le tableau d'*Ulysse reconnu par sa servante*. Il n'avait pas compté sur le succès, son échec le chagrina donc très peu.

Cette même année, il exposait au Salon une

PLANCHE III. — LES LICORNES

(Musée Gustave Moreau)

Un des reproches qu'on a adressés à Gustave Moreau, c'est d'avoir enveloppe d'obscurité ses symboles et ses rêveries, incompréhensibles sans notice explicative. Que sont exactement ces personnages escortés de licornes ? Ne le cherchons pas. Admirons seulement cette somptuosité de coloris, cette préciosité du détail, la beauté délicate des formes et la richesse sans égale d'un paysage qui semble appartenir au royaume des fées.

Pieta fort bien venue, malgré quelques fai-
blesses, et dont les Goncourt louent " les tons
vigoureux et sourds, la sobriété de tons des
draperies qui sont toutes ou rouges ou bleues,
une harmonie solide, un effet puissant ". On
s'accordait à reconnaître à cette peinture de
réelles qualités, avec beaucoup de souvenirs
des vieux maîtres.

Certes, Gustave Moreau connaissait les vieux
maîtres, il les avait étudiés, scrutés, mais il
avait fait parmi eux un choix conforme à son
tempérament. Ce n'étaient pas les grands pein-
tres de la Renaissance qui l'attiraient. Il aimait
certes Vinci, Raphaël; le coloris des Vénitiens
ne le laissait pas non plus insensible, mais c'est
dans l'époque immédiatement antérieure qu'il
chercha ses modèles de prédilection. Pérugin
et Mantegna furent ses maîtres favoris; c'est
à leur art un peu gauche, précis, naïf, à leur des-
sin un peu sec mais très ferme, à leur coloris

d'une seule venue, posé par à plats vigoureux mais un peu brutaux, qu'il demanda l'initiation. Mantegna surtout, avec sa peinture sculpturale, avait ses préférences. Et, phénomène curieux, ce disciple du grand Bolonais subit parallèlement l'influence de Chassériau, son voisin de l'avenue Frochot, un peintre qui ne devait rien à l'antiquité et qui s'inspirait presque exclusivement de Delacroix. Bien que bafoué par les Ingristes purs, Chassériau était un bel artiste, et Gustave Moreau se passionna aussitôt pour l'originalité de son œuvre, sa naïveté imprévue, son mouvement plein de noblesse et de candeur, sa gravité un peu mélancolique; il goûta sa poésie profonde, l'expansion de son âme voluptueuse, la beauté ample et aisée de ses formes féminines, la somptuosité de son coloris et la puissance dramatique de sa composition. Son indépendance absolue vis-à-vis des formules ne séduisait pas moins

Moreau, que gênaient prodigieusement les règles classiques de M. Picot.

Comme il est artiste-né, tous les efforts et toutes les tendances le séduisent, même les efforts qu'il n'imitera pas, même les tendances qui lui répugnent. Déjà incliné par sa nature vers l'idéalisme et le symbole, il admire de bonne foi le naturalisme émouvant de Millet : ce peintre qui vivra dans les pays enchantés de la Chimère se penche avec intérêt sur les minables héros du peintre de Barbizon, acharnés au labeur ingrat de la terre; il sait aussi démêler la force et le génie d'un Courbet, poursuivant passionnément la nature dans ses pires laideurs comme dans ses plus grandioses beautés. Il admire tout et il reste lui-même, parce que son âme est composée d'un limon différent et parce que le véritable artiste suit les impulsions de son âme beaucoup plus que les suggestions de son esprit.

28 GUSTAVE MOREAU

Dans son atelier de l'avenue Frochot il peint, de 1850 à 1854, un certain nombre de toiles où se révèle l'influence de Delacroix, de Géricault et de Diaz. Ce sont : *Un valet de chiens,* deux *Hamlet,* une *Conversation espagnole,* un *Shakespeare gardant des chevaux à la porte d'un théâtre, Darius en fuite,* les *Athéniens jetés au Minotaure* qui se trouve actuellement au musée de Bourg.

Le musée de Dijon possède le tableau le plus remarquable de cette période, *la Sulamite* qui figura au Salon de 1853. Ici, l'influence de Chassériau n'est pas douteuse; elle est constatée d'ailleurs par les critiques du temps qui la signalent sans y insister beaucoup, les toiles de Moreau n'ayant pas encore cette personnalité vigoureuse qui, plus tard, soulèvera de si violentes polémiques. *La Sulamite* n'en est pas moins intéressante par un ensemble harmonieux de la composition et

une souplesse dans le mouvement que le peintre, sollicité par des scènes symboliques, abandonnera de plus en plus.

En 1856, Gustave Moreau, qui ne connaît pas l'Italie, se décide à visiter cette terre classique de l'art. Sur sa route, il prend des notes, accumule des croquis, grâce auxquels on peut repérer sa marche à travers la péninsule. Il y demeura jusqu'en 1860.

A Rome, à Florence, à Milan, à Naples, à Pompeï, il dessine et peint d'après les maîtres. Nous connaissons déjà ses préférences, il les affirme à nouveau dans toutes les villes qu'il visite. Les grands classiques l'arrêtent à peine : " Ce qu'il ne cesse pas de copier, écrit M. Deshairs, ce sont les primitifs, sculptures éginétiques, vases archaïques, mosaïques et émaux byzantins, fresques de Simone Memmi et d'Orcagna, et enfin tout le Quatroccento : Masaccio, Gozzoli, Paolo

Uccello, Cosimo Rosselli, Botticelli, Ghirlandajo, Mantegna (dont on le rapprochera si souvent), Bellini, Signorelli, di Credi, Boltraffio, Sodoma et, avec une particulière ferveur, semble-t-il, Carpaccio et Luini. "

Ce rêveur, qu'on a traité de visionnaire, aime et comprend la nature; il éprouve l'émotion des vrais artistes devant un beau paysage, et quand il en rencontre, il les note sur son carnet de route d'un crayon ferme, rapide, adroit, évocateur, qui montre bien qu'il aurait pu, s'il avait voulu, être un magnifique paysagiste. Pour n'avoir pas l'extraordinaire étrangeté des paysages qu'il jettera plus tard, comme fond de ses toiles, ces croquis ont de l'harmonie, de la poésie, de l'atmosphère et surtout cet accent de vérité et d'émotion qui se dégage toujours de la nature vivante.

A Rome, il est le familier de cette Académie de France dont il avait tenté vainement de

PLANCHE IV. — JASON ET MÉDÉE

(Musée du Luxembourg)

Un des chefs-d'œuvre du peintre, qui l'exposa au Salon de 1865 On y démêle très nettement l'influence de Mantegna que Gustave Moreau avait étudié à Rome avec une évidente prédilection. Cette parenté, cependant illustre, n'eut pas l'heur de plaire à certains critiques de l'époque ; cela n'empêche pas l'œuvre d'être éminement belle et d'atteindre les hauteurs du style le plus pur.

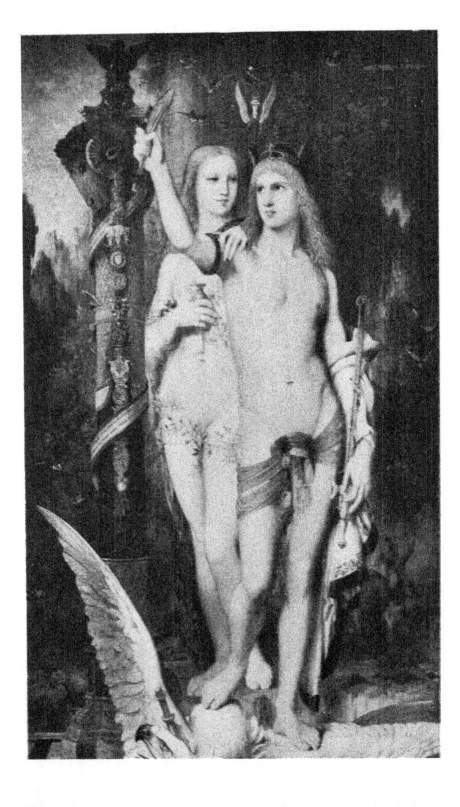

devenir un des pensiónnaires. Ceux-ci l'accueillent avec empressement ; on met à sa disposition un atelier où il dessine d'après le modèle. Il noue à la villa Médicis des amitiés qui dureront autant que sa vie, notamment avec Élie Delaunay qu'il remplacera plus tard comme professeur à l'École des Beaux-Arts. Le temps qu'il ne consacre pas à peindre, il le passe à parler d'art avec les pensionnaires dans cette salle à manger célèbre de la villa qui a vu passer tant d'artistes illustres de tout ordre. Il aime discuter peinture, et il en parle bien. Causeur agréable et érudit, il tient ses amis sous le charme. " Nous étions tous fous de Moreau, déclarait Bonnat, qui l'avait connu à Rome à cette époque.

LA LUTTE POUR LA GLOIRE

Après un séjour de quatre années en Italie, Gustave Moreau rentrait à Paris, les cartons

bourrés de croquis, d'esquisses, de paysages, l'esprit encore mieux meublé par les nombreuses études d'après les maîtres. Le voyage de l'Italie n'est jamais inutile pour un peintre, il fut précieux à Gustave Moreau qui, entre autres bénéfices, en rapportera celui d'une manière moins fougueuse, plus assagie. M. Dehairs le constate : " Désormais un souci classique s'introduit dans ses compositions; le tumulte romantique s'ordonne et s'apaise; une cadence plus lente, un rythme plus dolent règlent le geste et l'expression ; la force même apparaît sous un léger voile de langueur. "

Il n'abandonne pas ses préférences pour le rêve et le symbole, au contraire, il se confinera de plus en plus dans son idéalisme. Tout ce qu'il a vu en Italie, tout ce qu'il voit autour de lui le pousse à chercher au dessus de l'humanité et au delà du réel ses sujets de tableaux et ses héros. Les personnages qu'il va représenter

seront bien des êtres humains par l'ensemble général de la forme, mais il s'efforcera toujours de négliger le caractère particulier du modèle pour s'élever jusqu'à la hauteur du type, d'un type stylisé, idéalisé qui n'a pas son équivalent, même à titre exceptionnel, dans la nature.

Il manifesta son esthétique dans son envoi au Salon de 1864, qui comportait deux tableaux : *La Chimère* et *Œdipe et le Sphynx*.

Quand il reparut ainsi devant le public, après quatre ans d'absence, Gustave Moreau était presque oublié ; ses premières œuvres avaient passé à peu près inaperçues. Il fit donc figure de débutant, mais d'un débutant peu ordinaire. Par une fortune rare, mais justifiée par son talent, il vit la critique s'attacher à ses toiles, comme elle aurait pu faire pour un peintre célèbre.

La Chimère fut acceptée sans trop de protestations ; il n'en fut pas de même de *l'Œdipe*, qui

déchaîna de l'enthousiasme et des clameurs de reprobation. Comme l'influence de Mantegna est évidente dans cette toile, les uns l'exaltent, le plus grand nombre le vilipendent. " Encore un préraphaélite ! " s'écrient les plus modérés. D'autres critiquent la cernure des contours, la maigreur des formes, la sécheresse du geste. Edmond About ironise. " Comme le soliveau de la Fable, ce roi thébain est en bois. Les muscles unissent la raideur de l'acajou à la couleur du palissandre; jamais un mouvement, à moins que le bois ne joue, n'écartera les feuilles de zinc dans lesquels l'artiste l'a drapé. " Castagnary, qui ne désarmera jamais devant les œuvres de Moreau, se montre encore plus sévère. Certains, comme Léon Lagrange, dosent à peu près également l'éloge et la critique; il reconnaissent à *l'Œdipe* des qualités qui commandent l'attention et éveillent la sympathie, mais en insinuant que le peintre ferait mieux

de suivre la nature que d'imiter la sécheresse de modelé des anciens maîtres. Par contre Maxime du Camp loue le tableau : " Je ne puis, dit-il, que m'incliner et admirer, car voici enfin une œuvre où la pensée est égale à l'exécution... La composition y a je ne sais quoi de hiératique et de mystérieux qui lui constitue à première vue une originalité saisissante. Les accessoires sont d'une élégance rare et ont été créés évidemment par une imagination nourrie de recherche, et qui voit l'art partout où il peut se trouver, aussi bien dans un bijou que dans une statue, dans une arme comme dans un tableau... "

A partir de ce moment, la lutte est engagée entre la critique déconcertée et mécontente et Gustave Moreau qui ne songe à faire ou ne daigne faire aucune concession. Cette lutte sera âpre, violente, acharnée et l'artiste, ballotté entre les injures et les louanges, conser-

vera toute sa sérénité et poursuivra tranquille-
ment son œuvre. D'ailleurs, malgré la tempête
soulevée par *Œdipe*, le jury du Salon lui décerne
une médaille.

L'année suivante (1865) deux nouvelles toiles
de Moreau figurent au Salon : *Jason et Médée*
et *le Jeune homme et la Mort*. Nouveau tumulte,
nouveau concert discordant de critiques et,
pour finir, nouvelle récompense.

Jason est assez mal accueilli. Ce ne sont, au
dire des adversaires, que " détails agressifs,
couleurs assiégeantes, objets destinés à forcer
le regard, un clinquant qui s'empare de l'œil,
un luxe de bibelots qui s'y casernent... " Paul
de Saint-Victor traite le peintre d'écolâtre et
de pédant qui veut jouer au primitif. Les
tenants du classicisme, comme Paul Mantz,
n'ont pas assez d'opprobre à jeter sur cette
peinture, mais les romantiques la défendent.
Écoutons Maxime du Camp : "Elle est char-

mante, cette Médée, quoique elle ait été conçue un peu trop en réminiscence des femmes de Pérugin... Les yeux presque voilés, d'une teinte verdâtre difficile à définir, ont une expression de domination inéluctable. Médée a posé sa petite main sur l'épaule de Jason et ce seul geste suffit à nous faire comprendre que déjà il ne s'appartient plus... Une très vive préoccupation de grand style, une chasteté qu'on ne saurait trop louer font de cette toile une œuvre digne d'éloges... Quant à l'exécution, on peut l'étudier de près, elle ne recèle aucune négligence. La composition est héroïque sans être théâtrale, et il y avait là un écueil qu'il n'était cependant pas facile d'éviter."

Le jeune homme et la Mort, allégorie relative à la mort prématurée de Chassériau fauché en plein talent, fut encore plus sévèrement jugée que Jason. Un peu de rancune s'y mêlait contre le pauvre peintre disparu, qui avait éprouvé de

son vivant les mêmes hostilités que Gustave Moreau.

A travers les reproches injustes adressés à cette peinture, il en est un que l'on retrouvera immuablement à chaque œuvre nouvelle de l'artiste, c'est l'usage, et l'on pourrait même dire l'abus, qu'il fît des joailleries, ciselures, émaux et autres matières précieuses qu'il introduisait dans ses tableaux.

Il est juste de reconnaître que Moreau affectionna ces ornements, qu'il les prodigua délibérément, et qu'il prit plaisir à les peindre. On peut dire de lui qu'il a été, en quelque sorte, le Benvenuto Cellini de la peinture, et l'on a attaché un sens péjoratif à cette appellation. Que l'abondance du détail, que la richesse de l'orfèvrerie, que la somptuosité des architectures et des paysages nuisent parfois à l'harmonie de la composition par l'éparpillement de l'intérêt qui se détourne des personnages, on

ne saurait le contester. Mais cette abondance ne va jusqu'à l'excès qu'en de très rares cas. Presque toujours l'ornementation et la composition s'équilibrent, s'harmonisent, se complètent. Et alors, que reste-t-il de la critique, sinon la preuve d'un parti pris évident d'injustice ? De quel droit prétend-on interdire à un peintre, sous prétexte qu'il vit au dix-neuvième siècle, ce luxe du décor et ce fini du travail que l'on admire tant chez les primitifs flamands ou italiens, chez Jean Van Eyck, Memling ou Mantegna ? *La Vierge de la Victoire,* de Mantegna, est-elle moins belle parce qu'elle s'encadre dans un trône merveilleux, serti de pierres précieuses et ajouré comme une dentelle ? Et pourquoi ce qu'on loue chez les anciens maîtres devient-il un prétexte à critique dès qu'il s'agit de Gustave Moreau ? N'avait-il pas plus que tout autre le droit de faire étinceler l'or et les pierreries, lui qui s'était choisi un royaume chi-

mérique et fabuleux, un royaume supraterrestre de divinités et de fées, ouvert à toutes les fantaisies et à toutes les richesses de l'imagination ? Si donc on accepte comme appartenant à l'art les conceptions symboliques de Moreau — et sur ce point aucune chicane n'est désormais permise — on doit les accepter dans leur ensemble, avec tout ce qu'elles entraînent de précieux et de fini. Et alors, Moreau nous apparaît comme un merveilleux artiste et, à côté du symboliste et du dessinateur, nous admirons sans réserve ce minutieux travail d'orfèvre et d'enlumineur qui fait de lui une sorte de bénédictin de la peinture.

Au Salon de 1866 furent exposés *Diomède, Orphée, Hésiode et la Muse*. Dans son *Diomède*, on constate encore l'influence des primitifs et, certes, par bien des côtés cette œuvre prête le flanc à la critique : on ne saurait refuser toutefois de reconnaître la beauté du coloris, la

majesté des architectures, le grandiose mouvement des chevaux qui dévorent Diomède.

Déjà, les adversaires les plus déterminés s'accoutument à la peinture de Moreau; ils commencent à la discuter sans la vilipender. Autour de ce peintre qui s'obstine dans son idéal, l'estime grandit, on reconnaît que ses tendances sont louables, son idéal très haut, son amour de l'art très vif, et l'on admire " son désintéressement des triomphes éphémères et son dédain des succès de coterie ".

Si *Diomède* trouva des détracteurs, *Orphée* recueillit tous les suffrages. Il est vrai qu'il n'est pas d'œuvre plus belle que celle-là; elle honore grandement la peinture française. " Il n'en est pas, écrit Ary Renan, élève et admirateur de Moreau, qui témoigne d'un tact plus exquis en une rencontre de sentiments mieux concertée. La pitié de l'idée s'enveloppe en effet d'atours matériels qui lui font une adorable livrée de

deuil ". " Je demande instamment, écrit Chesneau, qu'on me désigne un paysage plus grandiose, un ciel plus féérique, que celui de *l'Orphée,* une figure mieux rythmée que celle de la jeune fille et une plus belle tête que celle de l'amant d'Eurydice dans le même tableau, enfin une plus grande science des contrastes pittoresques tendant à l'effet d'ensemble... La grande supériorité de M. Moreau est précisément là; c'est que chez lui les créations du génie littéraire se transforment, dans la secrète alchimie du cerveau, en créations purement pittoresques. "

Gustave Moreau a enclos avec un rare bonheur toute la pitié humaine dans le beau visage de cette jeune fille thrace qui recueille la tête exsangue et la lyre désormais muette du poète Orphée. Cette toile peut être considérée comme l'un des plus purs chefs-d'œuvre du peintre.

Les deux autres compositions de l'artiste,

présentées au Salon de 1866, ne furent pas moins bien accueillies. Dans *Hésiode et la Muse,* on admira le charme et la grâce antique des personnages qui ressemblent à des créations de Botticelli, mais avec plus de souplesse dans le mouvement et plus de science dans la composition.

Gustave Moreau a donné plusieurs variantes de ce tableau. Quand une idée séduisait son esprit, il se plaisait à l'exprimer sous toutes les formes qu'elle est susceptible de revêtir. Dans *Hésiode et la Muse,* c'est le poète qui reçoit l'inspiration d'en haut soufflée par un messager divin. Hésiode représente donc le poète, plus même, la poésie. Ce thème de l'initiation devait séduire le grand amateur de symboles qu'était Moreau. Et reprenant ce thème primitif, il commença un cycle de tableaux qui se rattachent tous à la même inspiration. C'est ainsi qu'il peignit *Hésiode et les*

Muses, où il nous montre le poète entouré des neuf sœurs et écoutant, ravi, les leçons enchanteresses du divin langage.

A ce même cycle appartient la délicieuse aquarelle : *le Poète et la Sainte* qui figura au Salon de 1869. " Cette aquarelle, écrit Lafenestre, semble une miniature détachée d'un précieux manuscrit du xvᵉ siècle, amoureusement caressée par le fin pinceau d'un grand maître inconnu, tant le poète agenouillé est jeune, enthousiaste, extasié, fervent; tant la sainte, dont le corsage entr'ouvert répand les roses, est poétique, affable et consolante. Certes l'homme qui fait dans le passé de si splendides rêves n'est point un artiste vulgaire; on ne perd rien de soi-même à s'égarer sur les traces de si nobles fantaisies, car ces fantaisies sont profondément humaines. "

Cette poétique composition fournit à Moreau la matière de sa *Sainte Elisabeth de*

PLANCHE V. — LÉDA.

(Musée Gustave Moreau)

Cette peinture magnifique est malheureusement restée à l'état d'ebauche, et c'est grand dommage, car le sujet est traité de façon merveilleuse. Sous le pinceau du maître, le mythe a perdu peu à peu son sens voluptueux traditionnel pour devenir une sorte de mystère sacré. Cette toile inachevée nous offre un des nus les plus souples et les plus forts qu'ait peints Moreau

Hongrie, qui n'est en réalité qu'une réplique de la *Sainte.* Celle-ci ne s'est pas tranformée et les roses s'échappent toujours de son corsage ouvert, mais ce n'est plus un poète, mais un chevalier bardé de fer qui reçoit l'odorante moisson.

Citons encore, du même cycle, *les Plaintes du poète,* actuellement au musée du Luxembourg. Le poète, jeune éphèbe nu, vient crier son espérance et sa foi devant la Muse qui l'écoute avec attendrissement, toute radieuse dans sa parure de joyaux et de feuillage. Cette figure douce, mais énigmatique comme un visage de Vinci, symbolise à merveille la Muse inconstante et lointaine qui se plaît à jouer avec le cœur de ses élus, en leur donnant ou leur refusant l'inspiration, au gré de son caprice.

Voici donc Gustave Moreau définitivement accepté comme peintre, discuté encore mais avec moins de rudesse et d'acharnement. Les

artistes, ses confrères, le considèrent comme un maître de haute valeur et comme un beau caractère. Les récompenses officielles sont une preuve de l'estime qu'inspire son talent; il est fait chevalier de la Légion d'honneur. Il semble qu'il n'ait plus qu'à poursuivre son œuvre, dans la paix de sa maison familiale de la rue de La Rochefoucauld, où il a transporté son atelier et où il vit avec sa mère.

Il ne demande d'ailleurs que la tranquillité. Jamais peintre ne fut moins avide de réclame ni moins intéressé. Il ne peint pas pour vendre, mais pour le plaisir de peindre, pour la joie de fixer son rêve ou ses imaginations de poète. Tout ce qui peut le distraire de ce rêve lui devient importun. Dans sa maison de très rares amis ont accès et ce n'est, de sa part, ni sauvagerie ni orgueil : il considère seulement que les visites d'indifférents ou d'oisifs le détourneraient de son œuvre et il ferme sa porte. Elle

ne s'ouvre que pour les intimes : Puvis de Chavannes, qui débuta la même année que lui dans la peinture, qui fut comme lui idéaliste quoique d'une manière différente, et qui finit à peu près en même temps que lui sa rayonnante carrière; Élie Delaunay, son camarade de Rome ; Fromentin, le merveilleux évocateur de l'Algérie, étonnant coloriste qui fut en même temps un superbe écrivain; M. Rupp, le familier de toujours, qui lui ferma les yeux et qui veille aujourd'hui avec tant d'amour sur les trésors accumulés dans la chère maison; quelques autres encore, mais bien rares, qui aimaient et comprenaient l'artiste, qui savaient l'écouter et qui savaient se taire.

Entouré de ces affections sincères, Gustave Moreau pouvait croire à la beauté de la vie et il y croyait parce qu'elle lui donnait la joie qu'il désirait, celle de réaliser son rêve. Bien qu'assez indifférent aux attaques, il ne voyait

pas sans plaisir le calme se faire autour de son nom et de son œuvre. Mais la critique n'était qu'assoupie, elle ne désarmait pas, attendant l'occasion de reprendre l'offensive.

Cette occasion, Gustave Moreau la lui fournit en exposant son *Prométhée* au Salon de 1869. Ce fut un des plus rudes assauts de sa carrière.

" M. Gustave Moreau, dit le *Journal Officiel,* devient plus hiératique que jamais; son sanctuaire est à Pathmos; il semble qu'on regarde à travers des verres de couleur ce singulier martyre : c'est une explication tirée par des cheveux verts. "

" Que signifie, demande Paul de Saint-Victor, le vautour qui gît aux pieds de Prométhée, mort d'indigestion, tandis que son remplaçant déchire du bec et des ongles le flanc du Titan ? L'idée de ces rongeurs de relai est d'une recherche puérile. L'exécution est pénible et tourmentée comme la conception. Il y

a de la marqueterie dans ses tons brillants et arides. Cela est fait, défait et refait. Peinture moins à l'huile qu'à la sueur du front de l'artiste. "

" Ces œuvres, ajoute About, ont franchi la limite qui sépare l'excentrique du ridicule. Jamais conceptions plus saugrenues n'ont revêtu une forme plus puérile : la couleur même a perdu cet éclat qui faisait excuser *Œdipe* et *le Diomède* par les amateurs de faïence ".

Ceux qui ne critiquent pas le Prométhée critiquent le vautour, ou le paysage " illuminé par un feu de Bengale ", ou les rochers " qui sont en liège ". Aucun n'a voulu voir la belle expression de la victime, clouée à son rocher pour avoir voulu ravir le feu du ciel et qui poursuit son rêve dans les profondeurs de l'azur, scrutant du regard cette lumière interdite, et ne songeant pas, dans le désastre de sa tentative, à l'atroce blessure ouverte à son flanc.

Pour s'être refusés à voir le symbole, les juges de l'époque sont tombés dans la plus sotte injustice.

A ce même salon, figurait également un *Enlèvement d'Europe* qui partagea la disgrâce du *Prométhée.* Cependant, ici, la critique ne s'accorde plus : les uns louent ce que les autres dénigrent. Quiconque a vu, au musée de la rue de la Rochefoucauld, cette peinture ne peut manquer d'être saisi par l'olympienne beauté du Jupiter et par l'irréprochable pureté des lignes d'Europe.

Les mêmes reproches de lourdeur dans l'exécution et dans le coloris s'exprimèrent à propos de *la Léda,* sans doute parce que l'artiste s'écarta de la tradition et ne montra pas le cygne divin aux prises avec la jeune femme. Ici, au contraire, Léda se défend contre les assauts de Jupiter dans un geste de pudeur admirablement rendu. Jamais peut-être Moreau n'a peint

PLANCHE VI. — L'APPARITION.

(Musée du Luxembourg)

Cette aquarelle, exposée en 1876 en même temps que *la Salomé*, expose la même scène sous une forme plus dramatique. La jeune femme à demi-nue, simplement parée de ceintures, voit surgir soudain, pendant qu'elle danse devant Hérode, la tête de saint Jean-Baptiste. Cette admirable aquarelle, d'une exécution si puissante et d'une couleur si rare, a été donnée au Luxembourg par M. Hayem.

un nu plus souple et plus parfait que celui-là.

Qu'on nous permette d'ouvrir ici une paren-
thèse à propos des nudités de Gustave Moreau.
Jamais peintre n'a plus souvent traité le nu,
aucun ne l'a fait avec autant de réserve et de
pudeur. Une certaine catégorie d'artistes ont
pris texte de ses corps de femmes, simplement
vêtues parfois d'une pan de gaze ou d'un bra-
celet, pour abriter derrière le nom de Moreau
leurs équivoques peintures. Tout un art porno-
graphique s'étala bientôt, montrant des femmes
nues cerclées de joailleries, ou d'androgynes
porteurs de tiares chantés par Jean Lorrain, qui
considère Moreau comme le créateur du genre.

" Gustave Moreau est un vrai sorcier, écrit-il.
Oh! celui-là peut se vanter d'avoir forcé le seuil
du mystère; celui-là peut revendiquer la gloire
d'avoir troublé tout son siècle. Il a donné à
toute une génération d'artistes, malades au-
jourd'hui d'au delà et de mysticisme, le dan-

gereux amour de délicieuses mortes, les mortes de jadis resuscitées par lui dans le miroir du temps... Oh! cette douloureuse hantise des symboles et des perversités des vieilles théogonies, cette curiosité des stupres divins adorés dans les religions défuntes, est-elle assez devenue la maladie exquise des délicats de cette fin de siècle!"

Gustave Moreau n'a pas pu lire cette page; elle l'eût indigné comme une insulte et une monstruosité. Il faut avoir regardé son œuvre avec des yeux de débauché ou de malade pour y découvrir la moindre intention malsaine ou simplement douteuse. Nul artiste n'a poussé plus loin le souci de la pudeur et de l'honnêteté; ses femmes les plus nues sont chastes; il évite dans l'attitude, dans le geste, dans la forme même, tout ce qui peut éveiller un désir ou soulever un scrupule. Léda, Bethsabée, Salomé elle-même n'ont rien de la capiteuse féminité

devant laquelle ne reculaient pas les maîtres anciens. Gustave Moreau reste un peintre suprêmement moral, parce que toutes ses conceptions se sont inspirées d'un idéal que n'atteignent pas les souillures; devant ses nudités, on admire des lignes et la pensée ne se ternit d'aucune louche obscurité.

Vers la même époque où il peignit *le Prométhée*, Moreau exécuta deux toiles d'une grande valeur : *Pasiphaé* et *la Fée aux griffons*. Cette dernière surtout est vraiment belle et fait penser à une création de Léonard.

Amoureux de rêve et d'idéal, Gustave Moreau devait être sollicité par les grandes scènes religieuses. Nous avons vu qu'il avait débuté dans la peinture par une *Pieta;* il trouva de fréquentes sources d'inspiration dans l'Ancien et le Nouveau Testament. Son esprit était d'ailleurs essentiellement religieux et, tout récemment, l'abbé Loisel a pu grouper plusieurs

centaines de compositions de Moreau représentant le Christ, les prophètes, les anges et les saints.

" Dieu, déclarait Moreau, c'est l'immense et je le sens en moi. " Non pas qu'il fut un chrétien pratiquant dans l'acception ordinaire du terme, mais il avait cette foi profonde, obscure parfois, mais qui se fait jour à certaines heures et qui permet en tous temps de comprendre et d'apprécier les grandes vérités éternelles.

Parmi les tableaux inspirés par la religion, il faut noter une *Adoration des Mages*, sujet que presque tous les peintres de l'antiquité ont traité. Guidés par l'étoile, les Rois se dirigent vers l'étable sainte. L'originalité de cette peinture, d'ailleurs fort belle, réside dans la manière dont l'artiste a représenté les trois Mages, l'un figurait la race blanche, l'autre la race jaune, le troisième la race noire.

C'est une belle peinture aussi que celle du *Bon Samaritain*. De cette toile, où deux personnages figurent dans l'immensité morne du désert, se dégage une poésie mélancolique. Le paysage est traité d'une manière supérieure et montre que Moreau savait, quand il voulait, descendre de son royaume de féerie pour regarder la terre et la peindre.

Quant à sa *Pieta* du Musée du Luxembourg, le peintre a su exprimer avec intensité la douleur de la mère pleurant sur le corps de son Fils mort.

Une autre toile, qui peut se rattacher à la série des peintures religieuses, est *la Mort du Croisé*, peinte en 1871 et qui représente un jeune chevalier nu, étendu au pied d'un mur et serrant la croix de son épée sur la poitrine en attendant la mort. Cette belle œuvre, conçue un peu dans la manière stylisée et recueillie de Puvis de Chavannes, est une allusion dis-

crète à la France, pantelante et mourante, au lendemain de l'année terrible.

Gustave Moreau n'était pas à ce point enfermé dans sa tour d'ivoire qu'il ne partageât les douleurs nationales. Il avait un patriotisme ardent : Parisien, il souffrit plus que personne de l'arrivée des barbares devant sa ville. Par mesure de prudence, il roula toutes ses toiles et les cacha dans les sous-sols de sa maison pour les soustraire aux risques du bombardement. Ses craintes furent vaines heureusement : aucun projectile ne frappa sa demeure et, lorsque le double ouragan de l'invasion et de la Commune fut écarté, les tableaux reprirent leur place familière dans le bel atelier de la rue de La Rochefoucauld.

Gustave Moreau travailla plus que jamais, sans cesse hanté par ses rêves — ses adversaires disaient ses hallucinations — qu'il s'efforçait d'exprimer et de matérialiser avec

PLANCHE VII. — PROMÉTHÉE.

(Musee Gustave Moreau)

Prométhée enchainé sur son rocher se tord sous la morsure du vautour qui fouille ses entrailles. Ce tableau, quand il parut au Salon de 1869 fut violemment discute En dépit des critiques de Paul de Saint-Victor et d'Edmond About, l'œuvre a survécu dans la beauté sereine et l'éloge est unanime en ce qui concerne la tête de son Prométhée qui plonge dans le lointain de l'avenir un regard brillant d'esperance et de foi.

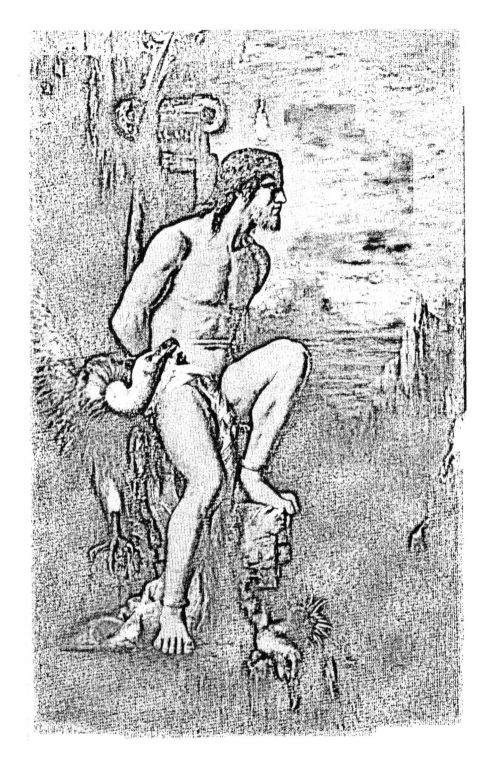

les couleurs étincelantes de sa palette. Mais il se souvenait, non sans quelque amertume, de la campagne hostile menée contre son *Prométhée*. Il résolut de ne plus affronter une opinion qu'il savait par avance contraire, et il s'enfonça dans le recueillement de son étude, loin des polémiques et du bruit. Non pas qu'il redoutât la discussion autour de son œuvre, mais son âme délicate s'était émue de certaines insinuations perfides qui le représentaient assoiffé de réclame et ne peignant des tableaux discutables et discutés que pour forcer une attention qu'il n'aurait pas obtenue sans cela. La seule pensée qu'on lui prêtait ces bas calculs le révoltait, de même que l'offensait dans son orgueil d'homme et d'artiste l'assimilation de son œuvre — cette œuvre si travaillée et si passionnément poursuivie— à une enseigne tapageuse et commerciale.

Son abstention dura six ans. Pendant six

ans les salonniers n'eurent plus ce ragoût, auquel ils étaient habitués, d'une toile de Gustave Moreau à déchirer. Néanmoins, l'estime était venue pour l'homme, à défaut de l'estime pour l'œuvre; mais la coterie malveillante s'essaimait de plus en plus; on ne discutait presque plus le peintre, certains même le tenaient pour un des plus beaux talents de l'époque.

En 1872, lorsque fut décidée la décoration du Panthéon, encore consacrée au culte de sainte Geneviève, patronne de Paris, M. de Chenevières, alors directeur des beaux-arts, fit appel au pinceau brillant de Moreau pour peindre dans ce monument la chapelle de la Vierge. Très honoré d'un choix qui le mettait au rang des plus éminents artistes de l'époque, Gustave Moreau déclina cependant la commande, objectant avec modestie qu'il ne croyait pas posséder les qualités requises pour un aussi vaste travail.

En 1876, pourtant, Moreau se décida, après six ans de retraite, à reparaître au Salon; il y fit une rentrée sensationnelle avec quatre toiles de premier ordre: *Saint Sébastien, Hercule et l'hydre, Salomé, l'Apparition.*

Cette fois, la critique ne peut plus l'écraser sous le souvenir de Mantegna et des primitifs italiens, dont aucune réminiscence n'apparaît plus. " Que M. Moreau se mette à faire du Moreau et nous pourrons le juger ", proclamait-on depuis longtemps. Aujourd'hui, c'est bien du Moreau qui se présente à la cimaise du Salon; que vont dire les juges omniscients et omnipotents qui gouvernent l'opinion artistique du pays? Écoutons-les: le ton n'a pas changé, le vocabulaire non plus.

"Idée d'illuminé, exécution d'illuminé", s'écrie Castagnary, l'irréductible ennemi de Moreau. — Hallucination et extravagance, proclame Cherbuliez.

Mais ces clameurs hostiles sont moins nombreuses, l'éloge est plus fréquent, plus chaud, moins chargé de réserves.

Du *Saint Sébastien* on parle peu : habilement composé, traité dans une gamme adoucie, il attire moins le regard et la critique. *L'Hercule et l'hydre,* malgré ses dimensions réduites, sollicite davantage l'attention. C'est de la mythologie, traitée suivant la manière de Moreau. Naturellement les réserves foisonnent, mais le ton marque une certaine bienveillance. " La couleur est trop cuite, presque confite, déclare Cherbuliez, mais quelle délicieuse confiture ! Quel régal pour les yeux ! Quelle douceur et quelle harmonie dans l'effet général ! " M. Charles Clément proclame que " la couleur est riche, harmonieuse, puissante ". Quant à Paul de Saint-Victor, il découvre aux traits d'Hercule " une régularité implacable qui semblent taillés dans la pierre précieuse d'un camée ".

Que nous voilà loin des violences de jadis !
En passant de *l'Hercule* à *la Salomé*, la louan-
ge se hausse encore de plusieurs tons. Ces
"ruissellements de pierreries", ces" débauches
architecturales " qu'on reprochait à Moreau
avec tant d'âpreté, font maintenant l'objet
d'une bienveillance presque admirative.

M. Lafenestre écrit " : Ce n'est pas la Pales-
tine ni judaïque, ni romaine que M. Moreau
a vue dans sa vision étincelante ; c'est l'Orient
tout entier avec toutes ses splendeurs architec-
turales, tous ses luxes de pierreries, de tissus,
de métaux, ses voluptés sanglantes et ses
atrocités graves ". " L'œuvre est indescriptible,
déclare Yriarte. L'architecture est presti-
gieuse, invraisemblable, prodigieuse d'exécu-
tion, à la fois pleine de lumière et pleine de
mystère. "

On formule bien, à la vérité, quelques réserves.
Le vieil Hérode semble "momifié " et "damas-

quiné " sous ses joyaux; quant à Salomé, certains l'accusent d'être tombée en catalepsie et rien ne fait soupçonner qu'elle danse. Néanmoins, on commence à s'habituer à la peinture de Moreau; on s'étonne de n'être pas ridicule en l'admirant.

Des quatre envois de Moreau au Salon, celui qui retient le plus l'attention est l'aquarelle intitulée *l'Apparition* où l'artiste a repris le thème de *Salomé* sous une forme plus dramatique. La danseuse a obtenu la mort de saint Jean-Baptiste; sa vengeance est assouvie et elle se repaît déjà de son triomphe lorsque la tête de sa victime lui apparaît dans le palais d'Hérode, lui reprochant son crime, la poursuivant de sa malédiction. Tout est savamment combiné dans cette merveilleuse composition : Salomé, qui danse devant le roi, s'arrête soudain, dans une attitude d'un naturel parfait, en apercevant la tête sanglante du martyr.

PLANCHE VIII. — L'AGE D'ARGENT.

(Musée Gustave Moreau)

Cette petite et précieuse composition fait partie d'un ensemble consacre par Gustave Moreau aux différents âges de la *Vie de l'Humanité* elle représente l'Age d'argent qui est l'âge d'Orphée Le poète reçoit la visite d'un ange, porteur de la lyre céleste. c'est l'Inspiration. Il est impossible d'imaginer une composition plus harmonieuse, une pensée plus haute, un coloris plus somptueux.

« Rien de féerique, écrivait Paul de Saint-Victor, comme cette nudité diamantée qui sent la houri...; le profil ascétique de saint Jean se dessine en traits compacts et heurtés, comme sur le champ d'or d'une médaille dans une auréole de pourpre sanglante... L'exécution est aussi somptueusement ouvragée et brodée que celle du tableau. Cela donne la sensation d'un écrin brusquement ouvert. »

« On n'imagine pas, déclare E. Blavet, l'effet effrayant de cette tête coupée saignant sur les dalles à la face de ces inaltérables Orientaux. C'est la plus horrible des tragédies et la plus prestigieuse des peintures. »

Au Salon de 1878, Gustave Moreau reprend encore son thème favori de Salomé dans sa *Salomé au jardin*, où il nous montre la courtisane antique contemplant la tête de saint Jean que vient de lui apporter le bourreau. Figure inquiétante et perverse où l'on ne

sait si l'on doit lire la haine ou le remords.

Ce Salon de 1878 fut particulièrement abon-
dant en œuvres de Gustave Moreau : à côté de
la Salomé au jardin figuraient *le Sphynx deviné,
David méditant, Jacob et l'Ange, Moïse sur le
Nil* et *Phaéton.*

La critique leur fut clémente et, même mieux,
nettement favorable. Paul Mantz et Charles
Blanc sont les seuls qui font quelques réserves
sur le coloris du maître; tous les autres louent
sans restriction, allant même jusqu'à l'enthou-
siasme devant la superbe et fougueuse page du
Phaéton. " Il faut voir ce Phaéton, précipité au
milieu du Zodiaque, s'écrie l'un d'eux, et ces
gigantesques constellations du ciel, toutes
vivantes, qui ouvrent des machoires formida-
bles et des gueules immenses pour l'engloutir.
On n'a plus ses aises pour critiquer; est-ce de
l'admiration que l'on éprouve, est-ce de l'éba-
hissement, est-ce de l'épouvante? "

L'œuvre justifiait le dithyrambe; jamais peut-être le peintre n'avait déployé autant de puissance et d'originalité.

A cette époque Gustave Moreau a cinquante-quatre ans; il est dans toute la force de son talent et en parfaite possession de son art. Travailleur infatigable, que ne viennent distraire ni les relations mondaines ni les obligations officielles, il produit sans relâche et chaque année voit éclore des œuvres nouvelles, souvent des chefs-d'œuvre.

En 1880, c'est *Galathée,* c'est *Hélène* " se découpant sur un terrible horizon éclaboussé de phosphore et rayé de sang ", qui arrache des cris d'admiration à Huysmans et lui fait proclamer Moreau " un grand artiste qui domine de toute la tête la banale cohue des peintres d'histoire "; c'est *Déjanire* qui se vend aussitôt 30 000 francs, et *Vénus sortant de l'onde* qui atteint 60 000 francs.

Ce glorieux Salon de 1880 est le dernier auquel participera Gustave Moreau. Il est maintenant classé, reconnu comme un maître, maître énigmatique et inquiétant, mais dont on ne discute plus ni les tendances ni la technique. " C'est le Sphynx de la peinture, un peintre pour alchimistes ", et ceux-là mêmes qui ne comprennent pas les symboles de ses sujets se sentent pris par cette mosaïque étincelante de couleurs qui resplendissent comme des diamants.

Mais, en se retirant de la lutte, Moreau ne songe pas à se reposer. Son pinceau minutieux et actif brosse des toiles ou lave des aquarelles. En 1886, il expose chez Goupil *le Sphynx vainqueur, Bethsabée,* la nudité qui soulevait l'enthousiasme de Jean Lorrain, *le Poète persan,* page d'un magnifique idéalisme, enfin un ensemble de soixante-trois aquarelles destinées à l'illustration des Fables de la Fontaine. Puis,

c'est l'aquarelle reproduite dans ce volume, et qui est une préparation pour un *Samson et Dalila* resté à l'état de projet. C'est une œuvre d'une infinie délicatesse dans son exquise tonalité bleue.

A cette même époque, il termine sa série de *la Vie de l'Humanité,* commencée sept ans auparavant et à laquelle appartient cet *Age d'argent,* que nous reproduisons ici. Dix petits tableaux composent cette série, qui peut se comparer, par le fini du détail, la richesse de l'ornementation, le brillant du coloris, aux plus parfaites enluminures du xvᵉ siècle.

En 1883, Gustave Moreau reçoit la croix d'officier de la Légion d'honneur; en 1889, il entre à l'Institut, et trois ans après il est nommé professeur chef d'atelier à l'École des Beaux-Arts, en remplacement de son vieil ami Delaunay.

Ces honneurs ne modifient ni sa vie ni son caractère; il demeure aussi ombrageux, aussi

retiré, aussi ennemi du tapage. Mais tel est son ascendant de professeur, si grand est son charme d'homme que ses élèves lui vouent dès le premier jour de ses leçons une affection exaltée et profonde.

En même temps que les honneurs, les chagrins viennent frapper à sa porte; sa chère mère est devenue sourde et il ne peut plus communiquer avec elle que par écrit. Il la perd enfin, et l'on trouve un écho de sa douleur dans la mélancolie des toiles de cette époque : un *Christ entre les deux larrons* et *Orphée au tombeau d'Eurydice*, pages bien différentes d'inspiration, mais également émouvantes par leur profond sentiment de tristesse.

La santé du peintre décline bientôt. Il se raidit contre la douleur, s'acharne à ses tableaux et refuse de prendre aucun calmant. " Qu'est-ce? dit-il. Une drogue qui rend bête? J'aime mieux souffrir ". Et courageusement,

il brosse ses dernières toiles : *les Chimères, les Filles de Thestius,* qui ne trahissent aucune défaillance de main ni de pensée; il achève *Semelé,* qu'il avait laissée inachevée, durant trente ans, dans son atelier.

A mesure qu'il décline, il se mesure à des sujets plus vastes : il commence fiévreusement des œuvres considérables qu'il n'achèvera pas, un *Triomphe d'Alexandre,* un *Grand Pan contemplant les sphères célestes,* une *Fleur mystique.*

Avec une ardeur pleine d'inquiétude, il travaille à son grand tableau des *Prétendants,* lorsque le pinceau tombe enfin de ses mains défaillantes et il meurt le 18 avril 1898.

Maintenant que les oppositions et les colères de jadis se sont éteintes, il est possible de porter un jugement plus équitable sur l'œuvre de Gustave Moreau. Le symbolisme et l'idéal de ses tableaux une fois acceptés, on n'a plus

à considérer que le peintre, qui fut grand, et le technicien, qui fut merveilleux. Au service de ses rêves, il mit un pinceau chargé de couleurs éblouissantes. Nous n'allons pas jusqu'à prétendre que Gustave Moreau doive être donné en exemple à de jeunes peintres : il reste une exception dans la peinture, mais une glorieuse exception. Et nous terminerons sur cette phrase de Jules Claretie : " Évidemment la peinture a un autre but que la représentation de visions, et il ne faudrait pas abuser de l'art fantasmagorique ; mais Gustave Moreau, nature d'élite et de foi, n'en est pas moins une des figures les plus originales et les plus respectables d'une époque trop vouée à la vulgarité et au facile succès. "

Imprimerie PIERRE LAFITTE ET CIE, PARIS.

Printed by BoD˝in Norderstedt, Germany

9 780259 857471